戴敦邦畫譜·辛亥革命人物

戴敦邦 作　戴紅儒 編

戴敦邦畫譜（二）

上海辭書出版社

張振武

（一八七七—一九一二）原名堯鑫，字春山。湖北羅田人，寄籍竹山。早年入湖北省立師範學堂求學。一九〇五年（清光緒三十一年）自費留學日本，尋求救國拯民之術，入早稻田大學攻政治法律，又入體育會，練習戰陣攻守諸法。同年參加同盟會，任聯絡工作。後歸國宣傳革命。一九〇九年（宣統元年）加入共進會，協助孫武建立鄂省總部，司理財部，變賣家產充革命經費。辛亥武昌起義，爲領導者之一。湖北軍政府成立，以軍務部副部長主持軍務半月餘，編整軍隊，招募新軍。陽夏戰役中親赴前綫督戰。及漢陽失守，力排棄武昌之議，並激勵軍心，分兵布防，堅守武昌。南北和議後，曾與孫武等發起組織民社。不滿民初政治局面，譏爲『皮毛共和』，認爲『革命非數次不成』。袁世凱界以總統府顧問，不就。一九一二年八月被黎元洪暗中羅織罪狀勾結袁世凱殺害於北京。

變賣家產充革命經費

戴敦邦畫譜·辛亥革命人物

廖仲愷

（一八七七—一九二五）中國民主革命家。原名恩煦，又名夷白，廣東歸善（今惠州）人，生於美國舊金山。一八九三年回國，一八九七年與何香凝結婚。一九〇二年赴日本早稻田大學和中央大學讀書。一九〇五年加入同盟會。辛亥革命後，任廣東軍政府總參議兼理財政。一九一九年八月和朱執信等在上海創辦《建設》雜誌，闡發孫中山的政治主張。一九二一年任廣東省財政廳長。一九二三年後任孫中山大元帥府財政部長、廣東省省長，協助孫中山改組國民黨。國共合作後兼任國民黨工人部長、農民部長，黃埔軍校黨代表、國民革命軍總黨代表。是國民黨中央執行委員會常委。孫中山逝世後，繼續執行聯俄、聯共、扶助農工的三大政策，一九二五年八月二十日在廣州被國民黨右派暗殺。

何香凝

（一八七八—一九七二）中國民主革命家。原名諫，又名瑞諫，廣東南海（今廣州）人。廖仲愷夫人。早年加入同盟會。辛亥革命後，參加護國戰爭與護法運動。曾任國民黨中央執行委員和婦女部長。孫中山逝世後，堅決執行聯俄、聯共、扶助農工的三大政策，新中國成立後任中央人民政府委員、國家僑委主任、全國人大常委會副委員長、全國政協副主席、國家僑委主任、全國婦聯名譽主席、民革中央主席。有《何香凝詩畫集》，與廖仲愷著作合編爲《雙清文集》。

戴敦邦畫譜·辛亥革命人物

陶成章

（一八七八—一九一二）中國民主革命者。字希道，號煥卿，浙江會稽（今紹興市）人。早年爲塾師。一九○二年（清光緒二十八年）留學日本，入東京成城學校。一九○四年返國，在浙江聯絡會黨。同年冬在上海加入光復會。次年與徐錫麟在紹興創辦大通學堂，聯絡會黨，訓練幹部。一九○七年在日本參加同盟會。後赴南洋活動。一九一○年（宣統二年）在東京成立光復會總會，推章炳麟爲會長，自任副會長。一九一一年回上海組織銳進學社，參與江浙聯軍攻寧之役。次年一月杭州光復，被舉爲浙江軍政府總參謀，十一月，因派系之爭，被陳其美派人暗殺於上海。今有《陶成章集》。

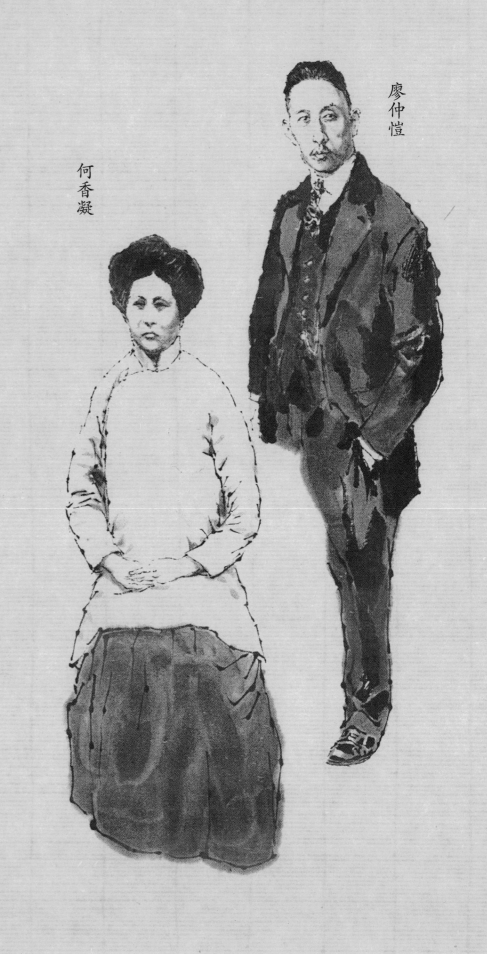

廖仲愷

何香凝

浙江軍政府總參謀

戴敦邦畫譜·辛亥革命人物

戴敦邦畫譜·辛亥革命人物

八三

八四

陳其美（二）

（一八七八—一九一六）中國民主革命者。字英士，浙江吳興（今湖州）人。一九〇六年（清光緒三十二年）到日本，入東京警監學校，參加同盟會。一九〇八年回上海，聯絡黨人，並加入青幫。一九一一年（宣統三年）參加譚人鳳、宋教仁等在上海成立的同盟會中部總會。武昌起義後，參與籌劃並領導上海起義。上海光復後被推舉爲滬軍都督。一九一二年派人設計暗殺光復會領袖陶成章。『二次革命』時，任上海討袁軍總司令，失敗後逃往日本。一九一四年參加中華革命黨，任總務部長。一九一六年被袁世凱派人刺死於上海。

策劃領導上海起義

戴敦邦畫譜·辛亥革命人物

戴敦邦畫譜·辛亥革命人物

陳其美（二）

一九一一年（清宣統三年，即辛亥年），廣州起義失敗，八月，湖北黨人發動起義，亦終歸失敗，革命形勢危殆。陳其美得知消息，即在南京和杭州與志士謀策，決定上海率先舉事，杭州隨後響應，以支持全國革命。他乃從杭州回到上海，發動進攻製造局。他徒手入製造局向駐軍策反，被駐軍扣留，用鐵索將之鎖在椅子上，外邊同志以爲他已遇難，非常悲憤，進攻愈烈。第二天攻破製造局，他才被營救。各同志齊集會議，推舉陳其美任上海都督。孫中山追述此事時說：『時響應之最有力，而影響於全國最大者，厥爲上海。陳英士在此積極進行，故漢口一失，英士則能取上海以抵之，由上海乃能窺取南京。』

戴敦邦畫譜·辛亥革命人物

戴敦邦畫譜·辛亥革命人物

上海都督

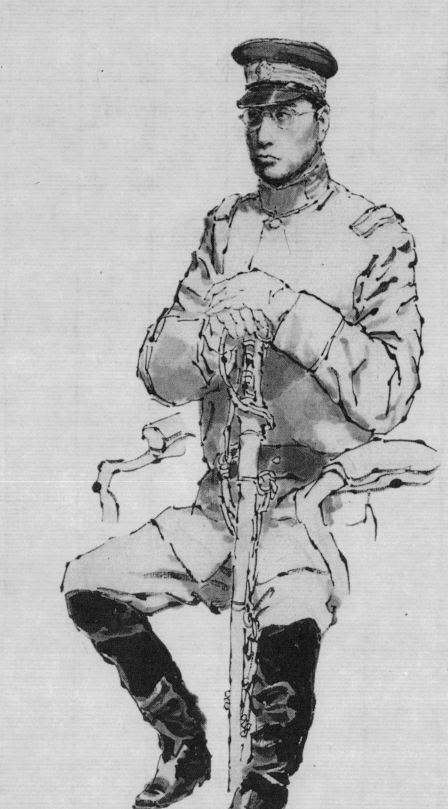

藍天蔚

（一八七八—一九二二）中國民主革命者。字秀豪，湖北黃陂（今武漢市黃陂區）人。一八九九年（清光緒二十五年）留學日本，入陸軍士官學校。一九〇三年參加組織拒俄義勇隊，任隊長。後考入日本陸軍大學。一九一〇年（宣統二年）歸國，任新軍第二混成協統領。武昌起義後，與吳祿貞、張紹曾謀發動北方新軍起義，不果，遂去上海，任北伐軍總司令，進駐烟臺。南北議和時，出國遊歷。歸國後反對袁世凱復闢帝制，暗助護法軍政府。一九二一年任靖國軍鄂西聯軍總司令。次年兵敗入川，被害於重慶（一說被執自殺）。

北伐軍總司令

戴敦邦畫譜·辛亥革命人物

戴敦邦畫譜·辛亥革命人物

陳炯明

（一八七八—一九三三）廣東海豐人，字競存。早年參加同盟會。一九一一年參加辛亥革命，被推爲廣東副都督，後任都督。一九一三年國民黨討袁失敗時下臺。一九一七年起任援閩粵軍總司令、廣東省長兼粵軍總司令。一九二二年六月，在廣州發動武裝叛亂，企圖謀害孫中山。一九二三年被孫中山組織的討賊軍擊敗，退守東江。一九二五年所部被以黃埔軍校學生爲骨幹的革命軍消滅。後逃居香港。曾自任致公黨總理。

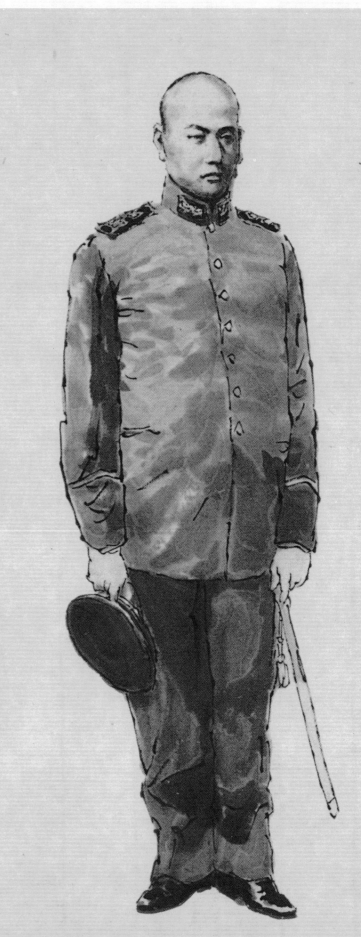

戴敦邦畫譜·辛亥革命人物

戴敦邦畫譜·辛亥革命人物

在廣州發動武裝叛亂企圖謀害孫中山

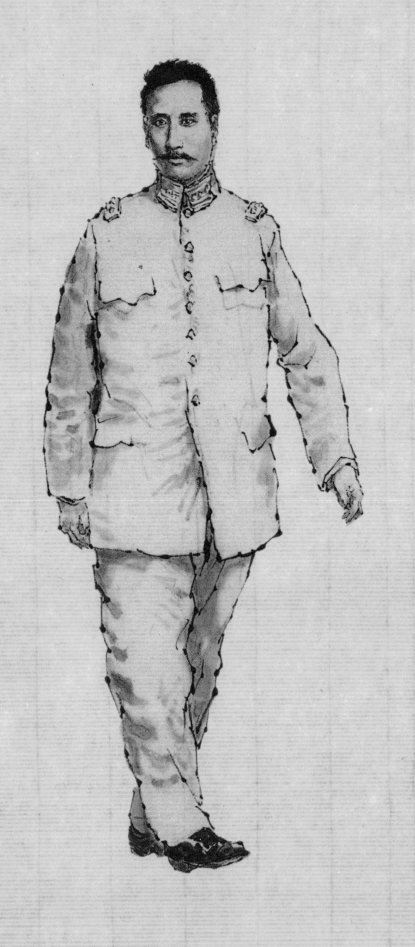

吳玉章

（一八七八—一九六六）中國無產階級革命家、教育家。原名永珊，號樹人，四川榮縣人。一九〇三年去日本留學，後加入同盟會。一九一一年回國，參加辛亥革命。一九一五年在法國與蔡元培等倡辦勤工儉學會。一九二五年加入中國共產黨。一九二七年參加南昌起義，任革命委員會委員兼秘書長。同年十月去莫斯科中山大學特別班學習。曾任東方大學中國部主任，並參加共產國際第七次代表大會。一九三五年十一月赴法國巴黎進行抗日宣傳。一九三八年回國，後任延安魯迅藝術學院院長、延安大學校長、陝甘寧邊區政府文化工作委員會主任、中共四川省委書記、華北大學校長。新中國成立後，歷任中國人民大學校長、中央社會主義學院院長、中國教育工會主任、中國文字改革委員會主任、全國人大常委會委員、中科院哲學社會科學部委員，是中共第六至八屆中央委員。有《吳玉章歷史文集》、《吳玉章文字改革文集》。

戴敦邦畫譜·辛亥革命人物

戴敦邦畫譜·辛亥革命人物

中央社會主義學院院長

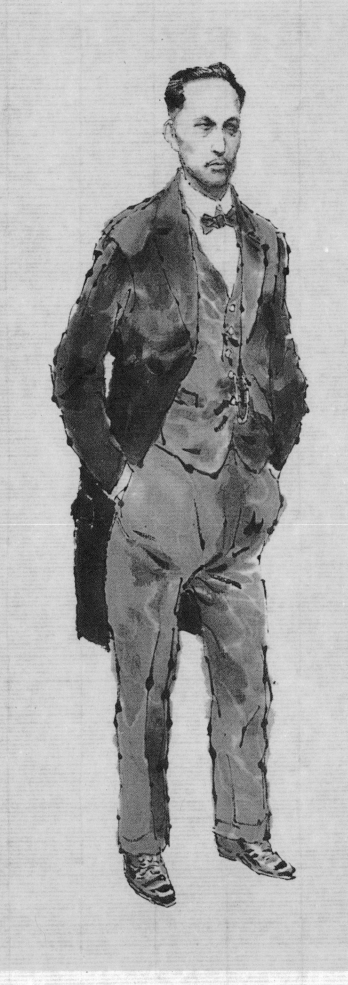

史堅如（一八七九—一九〇〇）中國民主革命烈士。原名文緯，廣東番禺（今廣州）人。一八九九年（清光緒二十五年）在香港加入興中會，從事革命活動。次年，爲配合鄭士良在惠州三洲田起義，以炸藥置地道炸廣東撫署，謀刺廣東巡撫、署兩廣總督德壽，未果。被捕就義。

在香港加入興中會

戴敦邦畫譜·辛亥革命人物

戴敦邦畫譜·辛亥革命人物

胡漢民

（一八七九—一九三六）廣東番禺（今廣州）人，原名衍鴻，字展堂。一九○二年留學日本。一九○五年參加同盟會。一九○七年至新加坡，主持《中興日報》，同改良派論戰。旋至香港，任同盟會南方總支部長。曾參加雲南河口、廣州新軍及黃花崗起義。辛亥革命時被推爲廣東都督。一九一三年被袁世凱免職。一九一四年隨孫中山組織中華革命黨。一九二四年中國國民黨改組，成爲右派首領。孫中山北上後，留守廣州，代理大元帥兼廣東省省長。次年改任廣州國民政府外交部長，因廖仲愷被刺案嫌疑去職。一九二七年和蔣介石同謀發動四一二反革命政變。歷任南京國民黨中央政治會議主席、立法院院長等職。一九三一年被蔣囚禁，九一八事變後獲釋。一九三三年在香港創辦《三民主義半月刊》，標榜抗日、反蔣、反共。一九三五年十二月國民黨五屆一中全會上被推爲中常會主席。著有《演講集》等，輯有《胡漢民先生文集》。

戴敦邦畫譜·辛亥革命人物

戴敦邦畫譜·辛亥革命人物

于右任

（一八七九—一九六四）陝西三原人，原名伯循。清末舉人。一九〇六年加入同盟會。曾參與創辦復旦公學。一九〇七年起先後在上海創辦《神州日報》、《民呼日報》、《民立報》等，積極宣傳革命。一九一二年後任南京臨時政府交通部次長、陝西靖國軍總司令。一九二二年參與創辦上海大學。一九二七年起任國民軍聯軍駐陝總司令、陝西省政府主席、國民黨中央執行委員會常委、國民政府審計院長和監察院長、國防最高委員會委員。一九四九年春支持國共和談。後去臺灣，任「監察院」院長。長於書法、詩詞，著有《右任詩存》等。

井勿幕

（一八八八—一九一八）名泉，字文淵。陝西蒲城人。一九〇三年赴日本留學，一九〇五年加入同盟會，奉孫中山命回陝發展組織，任支部長。翌年再赴日本，在東京成立同盟會陝西分會。一九〇七年復回陝西聯絡會黨。不久第三次渡日本，學製炸藥。十月再返陝西，參加並領導全省反清學生運動。辛亥西安新軍起義後，立赴三原起兵策應，自任陝西北路安撫招討使，負責渭北軍務。旋任國民黨陝西副支部長。一九一五年赴雲南參加護國戰爭。一九一八年九月被舉爲陝西靖國軍總指揮。十二月被奸人設謀殺害。

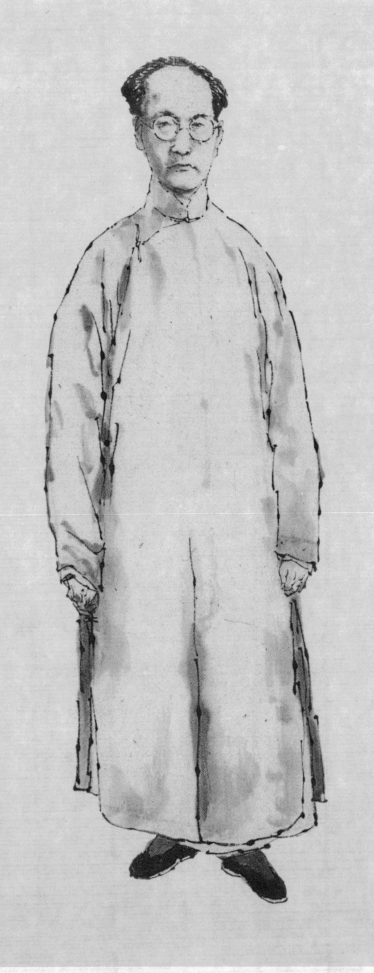

辛亥革命時被推爲廣東都督

戴敦邦畫譜·辛亥革命人物

吳祿貞

（一八八〇—一九一一）中國民主革命者。字綬卿，湖北雲夢人。一八九七年（清光緒二十三年）考入湖北武備學堂。次年官派日本留學，先後參加興中會和華興會。歷任清軍練兵處監督、延吉邊務幫辦和新軍第六鎮統制。一九一一年武昌起義後，赴灤州約藍天蔚、張紹曾等舉兵反清，又至石家莊與山西革命軍聯繫，策劃北方新軍起義。十一月七日被袁世凱（一說良弼）派人暗殺。今有《吳祿貞集》。

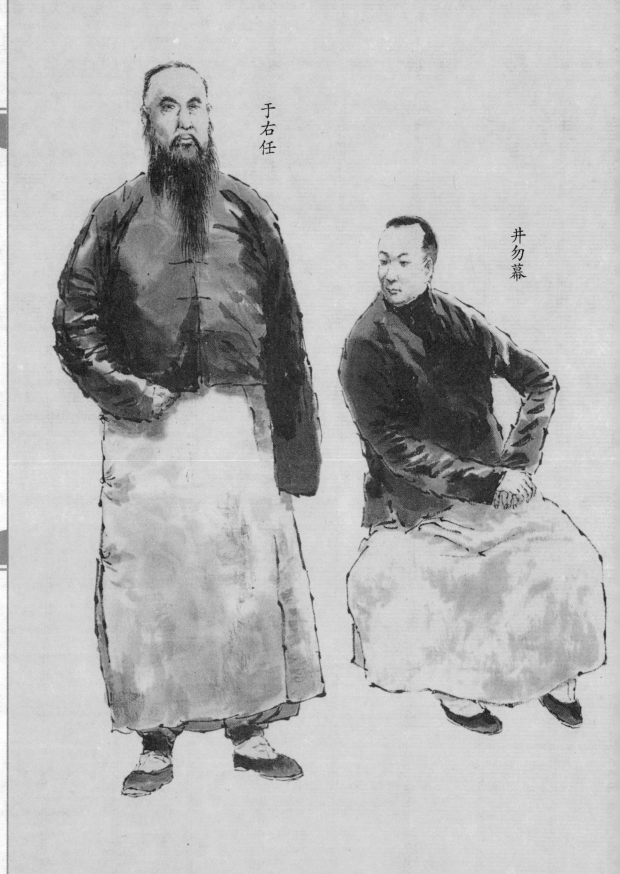

于右任

井勿幕

策劃北方新軍起義

戴敦邦畫譜·辛亥革命人物

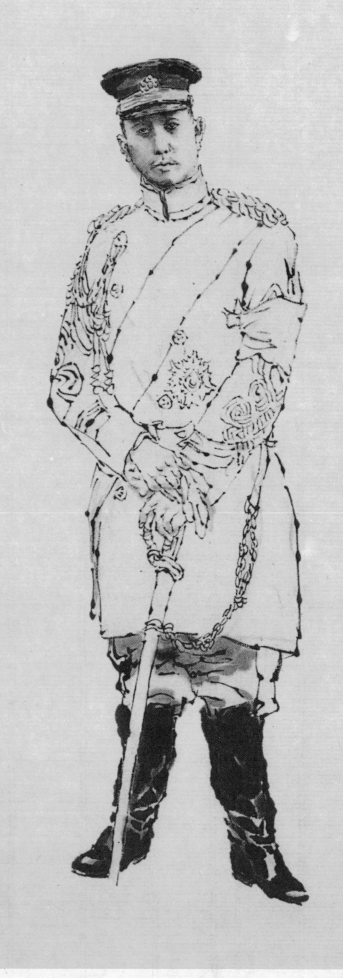

戴敦邦畫譜·辛亥革命人物

譚延闓

（一八八〇—一九三〇）湖南茶陵人，字組菴、組安，號畏三。清光緒進士，授編修。一九〇七年（光緒三十三年）組織湖南憲政公會，主張君主立憲。一九〇九年（宣統元年）被推為湖南諮議局議長。一九一一年與湯化龍等發起成立憲友會。武昌起義後，策動新軍管帶梅馨發動兵變，殺害湖南正、副都督焦達峰、陳作新，任都督。一九一二年加入國民黨，任湖南支部長。『二次革命』時，阻撓湖南反袁。後任湖南省長兼署督軍及湘軍總司令。一九二四年起當選國民黨中央執行委員、常委。後歷任國民革命軍第二軍軍長、廣州國民政府常務委員、國民黨中央政治委員會主席。一九二八年一度被推為南京國民政府主席，後任國府委員兼行政院院長，病死任上。

湖南省長兼署督軍並任湘軍總司令

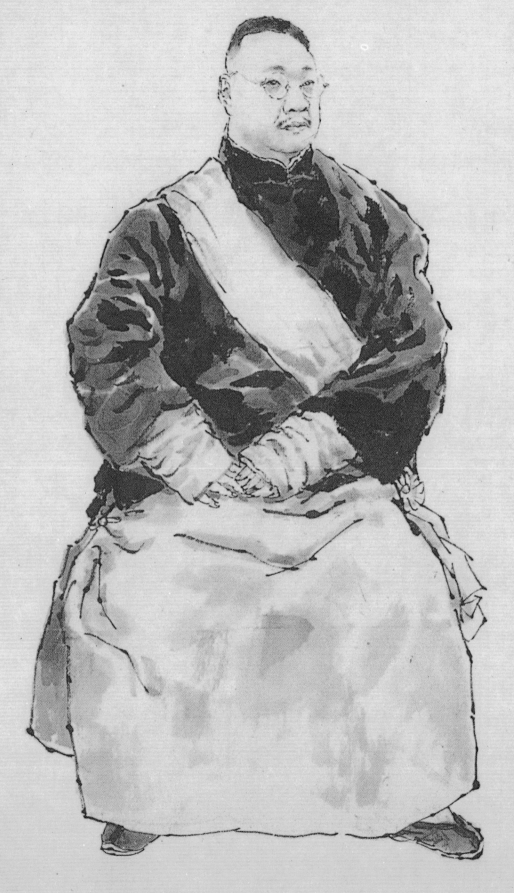

戴敦邦畫譜·辛亥革命人物

戴敦邦畫譜·辛亥革命人物

趙聲

（一八八一—一九一一）中國民主革命者。原名毓聲，字伯先，江蘇丹徒（今鎮江）人。一九〇二年（清光緒二十八年）江南陸師學堂畢業。次年遊歷日本，歸國後任兩江師範學堂教員，曾撰《歌保國》，宣傳革命。後在江陰訓練新軍，一九〇五年升三十三標標統。次年在南京加入同盟會，被兩江總督端方發覺，乃走廣州，任督練公所提調，旋統帶新軍第二標。一九〇九年（宣統元年）與黃興醞釀廣州新軍起義。次年倪映典發動新軍起義失敗，往南洋籌款，準備再次舉事。一九一一年四月與黃興領導廣州起義（黃花崗之役）。失敗後出走香港，不久病逝。

一〇三

一〇四

撰《歌保國》宣傳革命

戴敦邦畫譜·辛亥革命人物

戴敦邦畫譜·辛亥革命人物

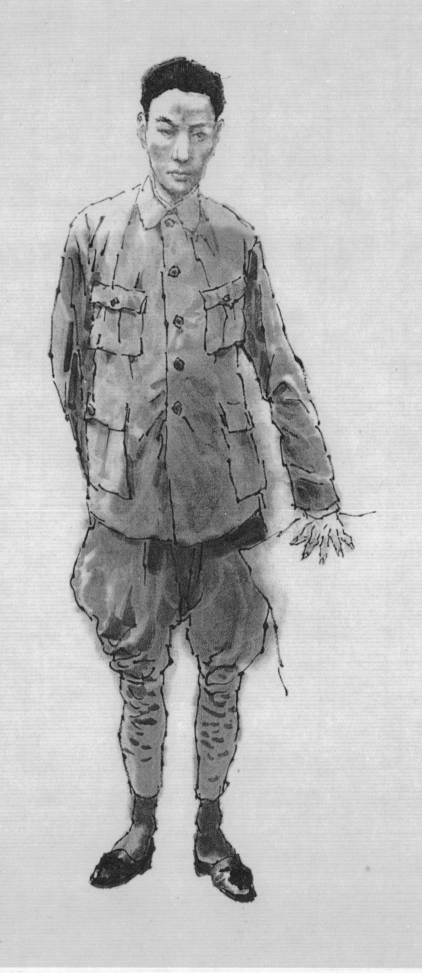

宋教仁

（一八八二—一九一三）中國民主革命家。字遯初，號漁父，湖南桃源人。一九〇四年（清光緒三十年）與黃興、劉揆一等在長沙創立華興會，策動起義未成，流亡日本。一九〇五年參加發起同盟會，任《民報》撰述。一九一一年初（宣統二年底）回上海，任《民立報》主筆。旋與譚人鳳等組織同盟會中部總會，決定以長江流域為中心發動革命。武昌起義後積極促成上海、江蘇、浙江等地起義和籌建臨時政府。一九一二年任南京臨時政府法制院院長，參與南北議和，臨時政府北遷，任農林總長。八月改組同盟會為國民黨，任代理理事長。國民黨在國會選舉中取得多數席位，極力鼓吹成立政黨內閣，以制約袁世凱。一九一三年三月，在上海車站被袁指使趙秉鈞派人刺死。今有《宋教仁集》。

一〇五

一〇六

改組同盟會為國民黨任代理理事長

戴敦邦畫譜·辛亥革命人物

戴敦邦畫譜·辛亥革命人物

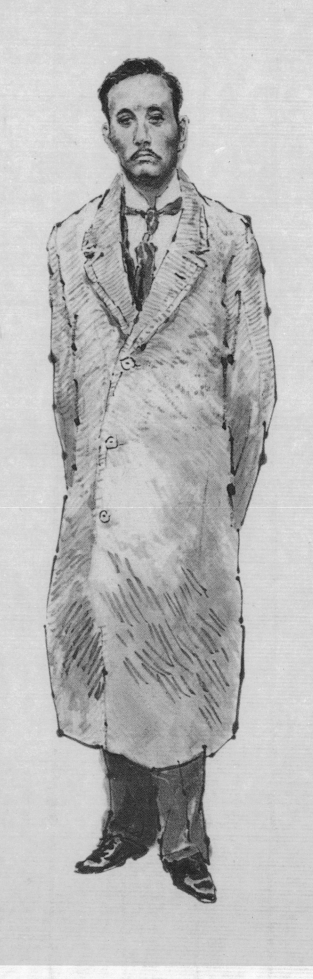

蔡 鍔

（一八八二—一九一六）中國民主革命家、軍事家。原名艮寅，字松坡，湖南邵陽人。一八九八年（清光緒二十四年）入長沙時務學堂，從梁啓超學習。一九〇〇年參加自立軍起義，失敗後留學日本士官學校。一九〇四年回國，先後在江西、湖南、廣西、雲南等地訓練新軍。一九一一年（宣統三年）擢雲南新軍第十九鎮第三十七協協統。武昌起義爆發，與雲南講武堂總辦李根源在昆明舉兵響應，建立軍政府，任雲南都督。派唐繼堯進軍貴州，由唐接任貴州都督。一九一三年被袁世凱調至北京，暗加監視。一九一五年十一月潛出北京，十二月在雲南組織護國軍起兵討袁，與袁軍激戰於四川瀘州、納溪（今瀘州市納溪區）。袁死後任四川督軍兼省長，因病赴日本就醫，不治逝世。今輯有《蔡鍔集》、《蔡松坡集》。

組織護國軍起兵討袁

戴敦邦畫譜·辛亥革命人物

戴敦邦畫譜·辛亥革命人物

吳兆麟

（一八八二—一九四二）字畏三。湖北鄂城人。十六歲投武昌新軍工程營當兵，先後考入工程營隨營學堂、工程專門學校學習。一九○五年（清光緒三十一年）加入革命團體日知會。翌年考入參謀學堂，畢業後任第八鎮工程營左隊隊官。辛亥武昌起義之夜，正當值楚望臺軍械庫，被起義士兵推爲臨時總指揮，即部署指揮起義部隊進攻湖廣督署，占領武昌。湖北軍政府成立，任參謀部部長，第一協統領，參加陽夏保衛戰。南北議和時，出任民軍戰時總司令，籌劃北伐。一九一二年一月南京臨時政府成立後，任大元帥府參謀總長。後調北京，授陸軍中將，成爲湖北將軍團首要，並任首義同志會理事會主席。不久退出政治，致力於社會事業，曾督修樊口大堤等水利工程，捐資修建武昌首義公園。晚年潛心佛法。一九三八年日軍侵占武漢，誘以高位，不爲所動。病逝後，重慶國民政府追贈陸軍上將。

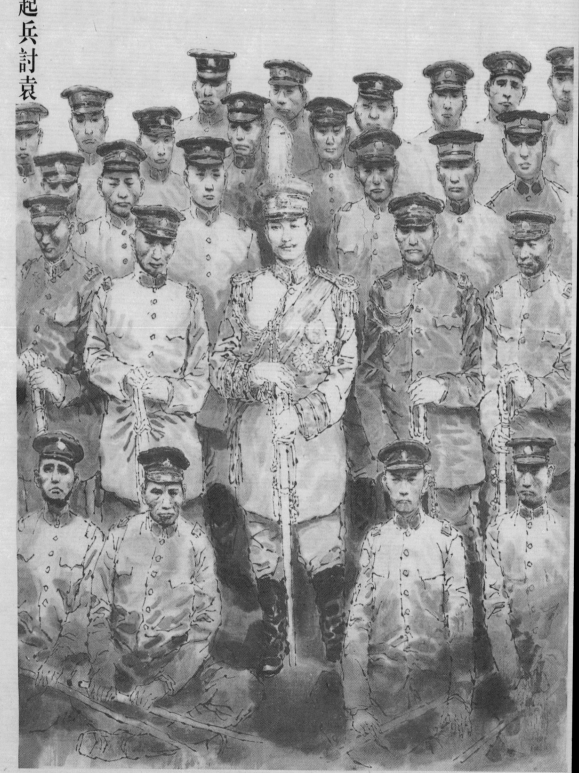

指揮起義部隊進攻湖廣督署

戴敦邦畫譜・辛亥革命人物

戴敦邦畫譜・辛亥革命人物

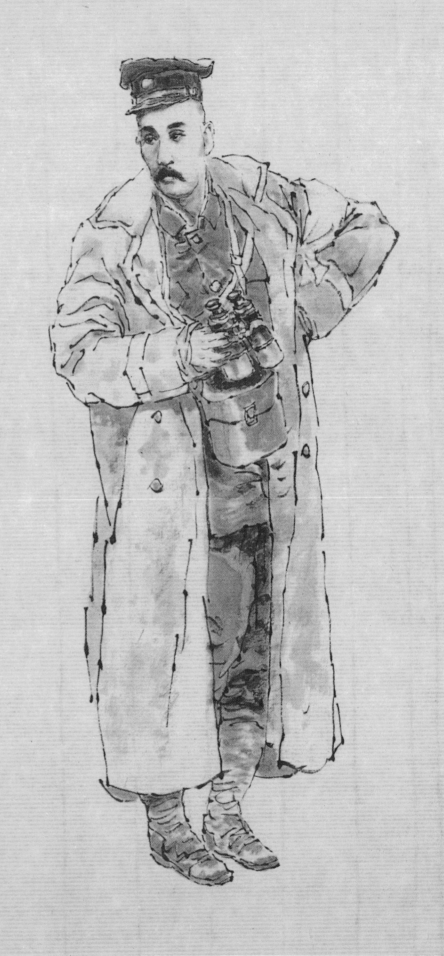

李烈鈞

（一八八二—一九四六）江西武寧人，原名烈訓，字協和。江西武備學堂肄業。一九〇四年（清光緒三十年）赴日本學習軍事。一九〇七年加入同盟會。次年回國，任江西新軍管帶。後至雲南，先後任講武堂教官、兵備道提調、陸軍小學堂總辦等職。武昌起義後回九江，被推爲九江軍政分府參謀長，旋率軍赴安慶，被舉爲安徽都督。一九一二年被孫中山任命爲江西都督。後組織討袁軍，任總司令，在湖口宣布獨立，通電討袁，掀起「二次革命」。事敗後亡命海外。一九一五年回國，後參加護國、護法及北伐戰爭等。一九二四年擁護孫中山聯俄、聯共、扶助農工三大政策，在國民黨第一次全國代表大會上被選爲中央執行委員。後歷任國民軍總參議、江西省政府主席、國民政府委員兼軍事委員會常委。九一八事變後主張對日抗戰。後病逝於重慶。

擁護孫中山聯俄聯共扶助農工三大政策

戴敦邦畫譜·辛亥革命人物

戴敦邦畫譜·辛亥革命人物

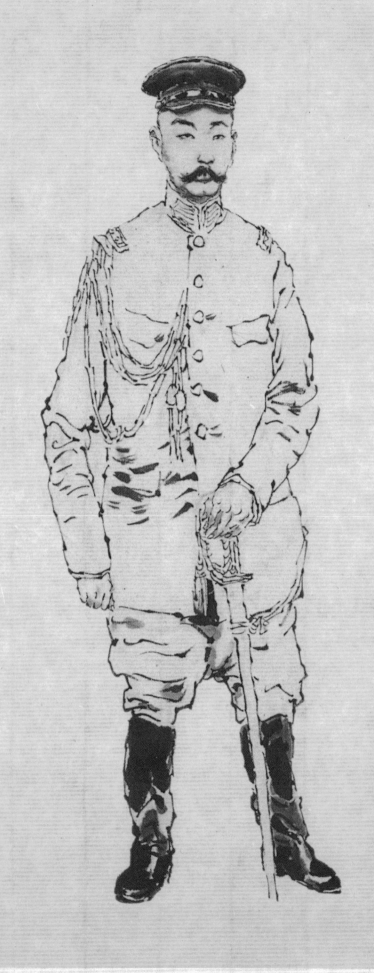

馮玉祥

（一八八二—一九四八）中國國民黨愛國將領。字煥章，安徽巢縣（今巢湖市）人。行伍出身。曾任北洋陸軍檢閱使。一九二四年發動北京政變，將所部改組為國民軍，電邀孫中山北上，並將清廢帝溥儀逐出紫禁城。後為直奉聯軍所敗，赴蘇聯考察。一九二六年九月宣布脫離北洋軍閥，響應北伐。一九二七年五月任國民革命軍第二集團軍總司令。一九二八年任國民政府行政院副院長兼軍政部長。後與蔣介石爆發蔣馮戰爭和中原大戰。九一八事變後贊成抗日，反對蔣介石的不抵抗政策和獨裁統治。並與共產黨合作組織察哈爾民眾抗日同盟軍。一九四八年初參加中國國民黨革命委員會，被選為中央政治委員會主席。同年七月底啟程回國，準備參加新政治協商會議籌備工作，九月一日因輪船在黑海失火遇難。著有《我的生活》、《我所認識的蔣介石》等。

鹿鍾麟

（一八八三—一九六六）字瑞伯，定州北鹿莊人，西北軍著名將領，國民黨二級上將。自北洋新軍學兵營與馮玉祥相識後，隨馮戎馬生活近四十年，成為馮的主要助手。在『北京政變』中，率部先行入城，不費一槍一彈，僅三天就控制北京全城。接著，帶領軍警等二十餘人，直入清室，將中國末代皇帝溥儀驅逐出宮，廢為平民。

戴敦邦畫譜·辛亥革命人物

林冠慈

（一八八三—一九一一）原名冠戎。廣東歸善（今惠陽）人。早年務農，後結交革命黨人傾心革命。曾在美國瑞丹會福音堂任職，學得炸藥製造術。一九一一年（清宣統三年）夏加入同盟會員劉思復組織的支那暗殺團。旋與同志趙灼文、陳敬岳等謀炸廣東水師提督李準。八月十三日，林、趙伏城內，陳守於城外。午後，李乘輿由水師公所入城至雙門底，林擲彈二枚重傷李準。遂為清兵亂槍殺害。

戴敦邦畫譜·辛亥革命人物

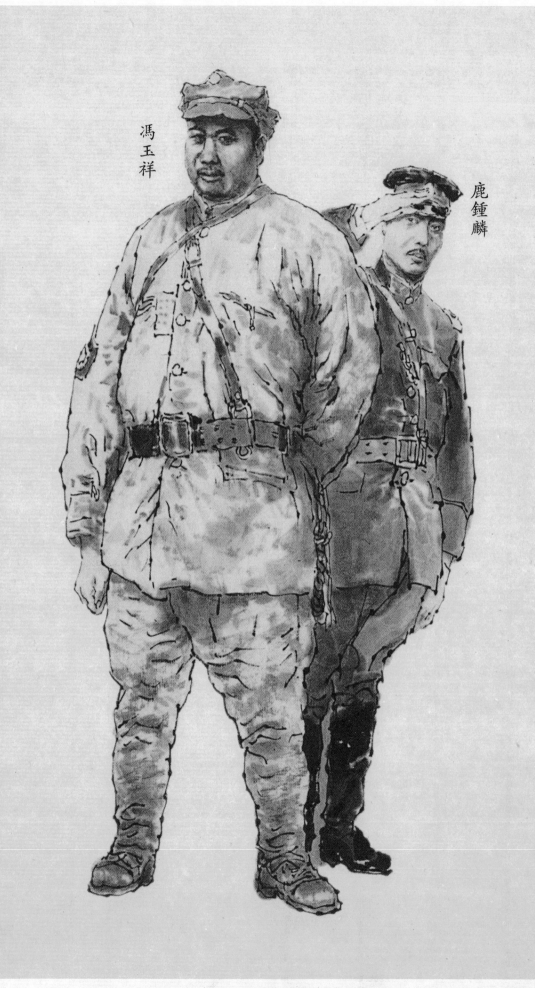

馮玉祥

鹿鍾麟

加入支那暗殺團

戴敦邦畫譜・辛亥革命人物

戴敦邦畫譜・辛亥革命人物

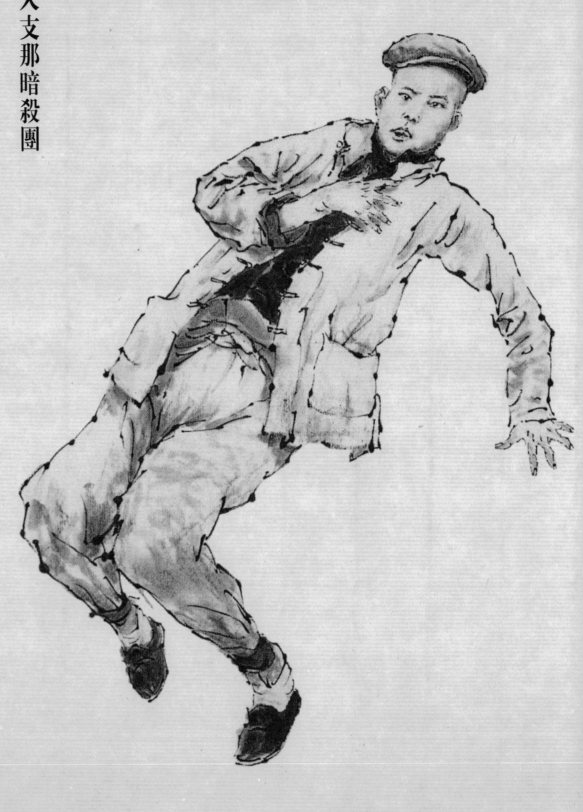

王金發

（一八八三—一九一五）中國民主革命者。譜名敬賢，名逸，字季高，號子黎，浙江嵊縣（今嵊州）人。清光緒秀才。早年加入會黨，從事反清鬥爭。一九〇五年（光緒三十一年）在紹興參加光復會，旋留學日本，入大森體育學校。畢業歸國，任紹興大通學堂體操教員。一九〇七年響應徐錫麟安慶起義，秋瑾遇難後，出亡日本。辛亥革命時，率敢死隊攻上海江南製造局，繼赴杭州，攻打巡撫衙門。旋在紹興成立軍政分府，任都督。一九一三年參加二次革命，失敗後蟄居上海。一九一五年回杭州，被督理浙江軍務朱瑞殺害。

率敢死隊攻上海江南製造局

戴敦邦畫譜・辛亥革命人物

戴敦邦畫譜・辛亥革命人物

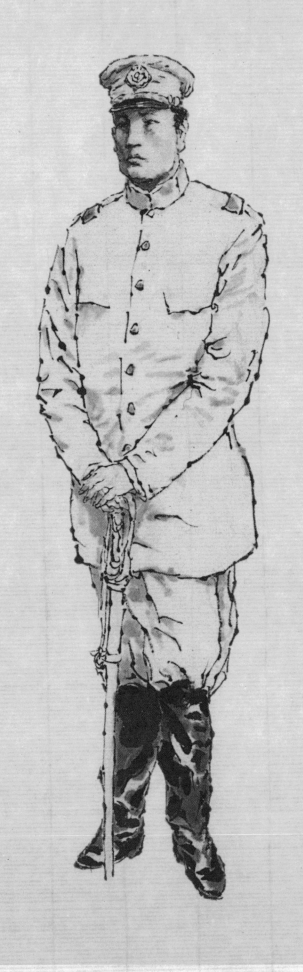

唐繼堯

（一八八三—一九二七）滇系軍閥。字蓂賡，雲南會澤人。日本士官學校畢業。一九〇五年（清光緒三十一年）加入同盟會。一九一一年（宣統三年）任雲南新軍管帶，兼講武堂監督，在昆明參加起義，被推爲雲南軍政府軍政部次長。一九一二年率滇軍占領貴陽，任貴州都督。次年，繼蔡鍔任雲南都督兼民政長。一九一五年十二月與蔡鍔通電護國討袁（世凱），兼任護國軍第三軍總司令，坐守雲南。一九一七年參加護法運動，反對段祺瑞獨裁，但又排擠孫中山，暗通北洋軍閥。此後屢次出兵川、黔，企圖稱霸西南。一九二二年被滇軍東防督辦顧品珍驅逐，次年回滇，任滇黔聯軍總司令，鼓吹『聯省自治』。一九二七年初被所部胡若愚、龍雲威逼去職。

戴敦邦畫譜·辛亥革命人物

護國軍第三軍總司令

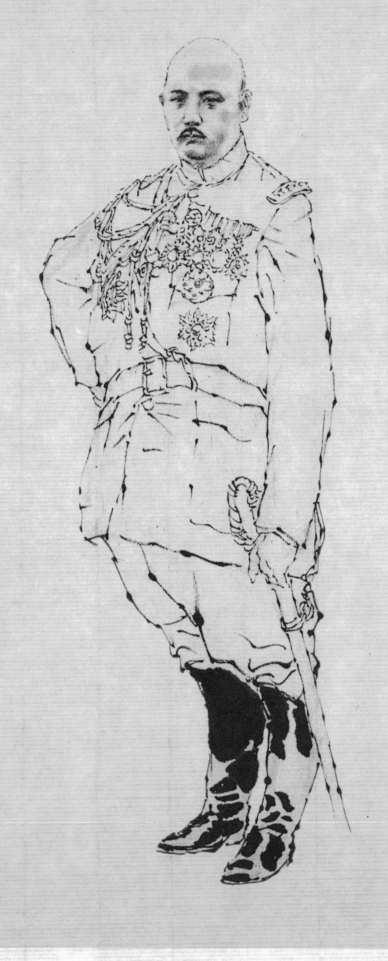

戴敦邦畫譜·辛亥革命人物

汪精衛（一八八三—一九四四）漢奸。名兆銘，字季新，浙江山陰（今紹興）人，生於廣東番禺。日本法政大學畢業。早年參加同盟會，曾任《民報》主編。一九一〇年因參加暗殺清攝政王載灃被捕。辛亥革命後被袁世凱收買，參加組織國事共濟會，擁袁竊國。袁死後，投奔孫中山。一九二五年在廣州任國民政府常委會主席兼軍事委員會主席。一九二七年在武漢發動七一五反革命政變，後任南京國民政府行政院長兼外交部長。九一八事變後，主張對日妥協。一九三八年三月任國民黨副總裁。同年十二月離開重慶逃至河內，發表『艷電』，公開投降日本。一九三九年底和日本簽訂賣國密約《日華新關係調整要綱》。一九四〇年三月在南京成立偽國民政府，任主席。

陳璧君（一八九一—一九五九）女，字冰如，原籍廣東新會，出生於馬來西亞。爲南洋巨富陳耕基之女。十五歲入當地華僑學校學習。在馬來西亞檳城參加由孫中山組建的同盟會，並捐款資助革命。一九〇九年，隨汪精衛謀刺清廷大員失敗。後又參加反袁（世凱）護國鬥爭。一九一二年與汪精衛結婚。一九三八年與汪精衛投靠日本侵略者，在汪偽政府中任『中央監察委員』。後以漢奸罪被判無期徒刑，病死於上海提籃橋監獄。

戴敦邦畫譜・辛亥革命人物

戴敦邦畫譜・辛亥革命人物

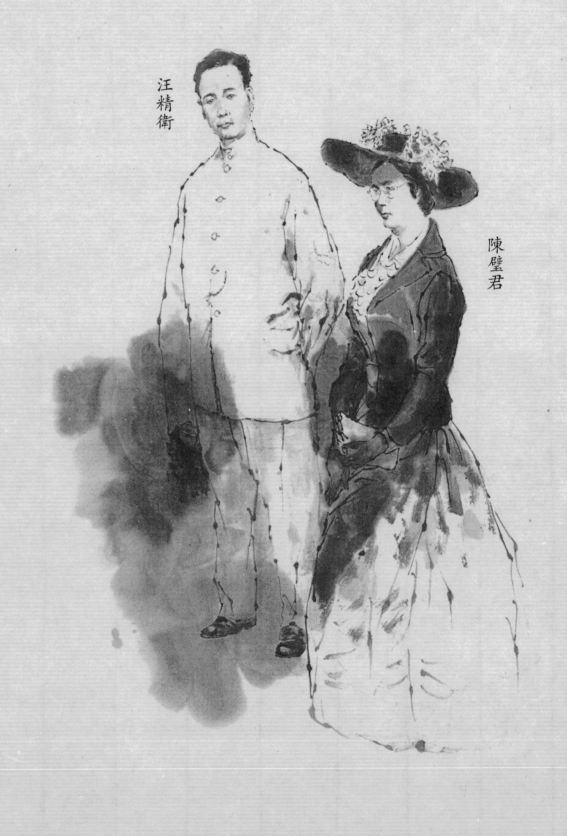

汪精衛

陳璧君

閻錫山

（一八八三—一九六〇）山西五臺河邊村（今屬定襄）人，字百川。日本陸軍士官學校畢業。辛亥革命後長期在山西執政，歷任山西都督、省長。一九二七年五月起任第三集團軍總司令、陸海空軍副總司令兼山西省政府主席。一九三〇年聯合馮玉祥發動反蔣介石的中原大戰。九一八事變後任太原綏靖公署主任、國民政府軍事委員會副委員長、第二戰區司令長官。曾在中國共產黨抗日民族統一戰綫政策影響和推動下，組織犧牲救國同盟會，建立山西青年抗敵決死隊，進行抗日。一九三九年發動十二月事變，此後採取消極抗日、積極反共的方針。抗戰勝利後，積極參加反共內戰。一九四九年六月任國民政府行政院院長兼國防部長。後去臺灣，任『總統府』資政。

山西都督省長

戴敦邦畫譜・辛亥革命人物

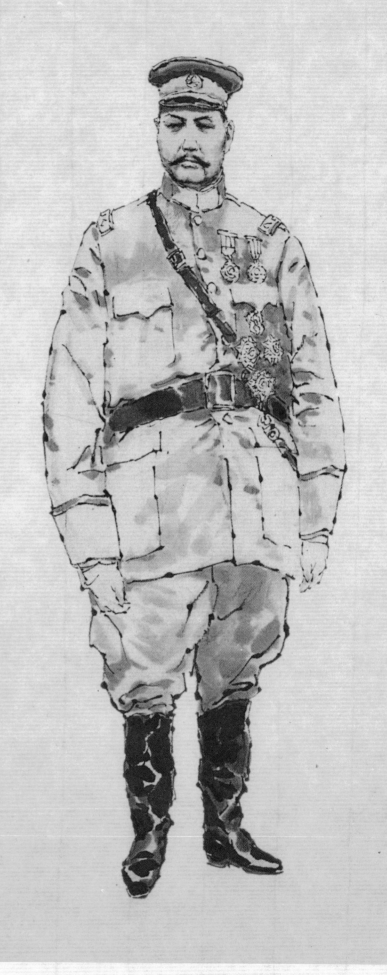

戴敦邦畫譜・辛亥革命人物

劉道一

（一八八四—一九〇六）字炳生，自號鋤非。原籍湖南衡山，生於湘潭。早年曾入湘潭教會學校習英語。一九〇四年（清光緒三十年）初在長沙隨其兄劉揆一參加華興會，被黃興派往湘潭聯絡會黨首領馬福益共謀反清起義。不久考取官費留學日本，讀於清華學校，曾與秋瑾等組織革命團體「十人會」，又加盟馮自由等設立的「洪門天地會」。翌年加入同盟會，被推任書記、幹事等職，積極從事會務，因善口才，會英語，常任對外交涉事務。一九〇六年奉命返湘，與蔡紹南等聯絡會黨，謀大舉湖南。十二月萍瀏醴起義爆發，乃於長沙謀響應之策，爲清吏偵知逮捕，就義於長沙瀏陽門外。

善口才會英語

戴敦邦畫譜·辛亥革命人物

戴敦邦畫譜·辛亥革命人物

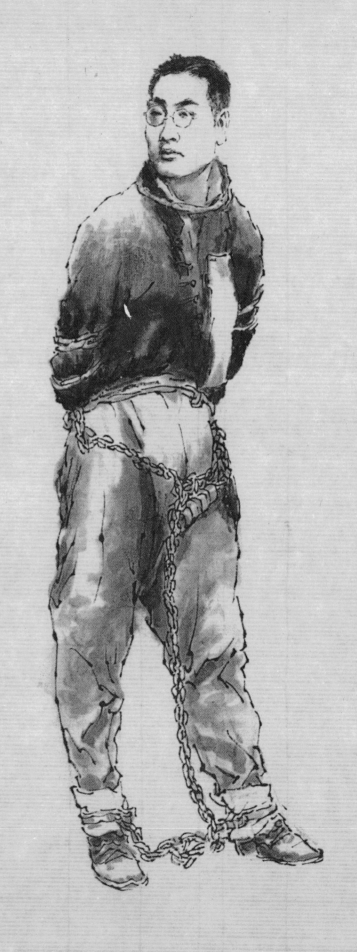

鄒容

（一八八五—一九〇五）中國民主革命家。原名紹陶，字蔚丹，四川巴縣（今重慶）人。一九〇二年（清光緒二十八年）留學日本，參加留日學生愛國運動。次年夏回國，在上海愛國學社撰成《革命軍》，號召推翻清朝統治，建立中華共和國。由章太炎作序，在《蘇報》刊文介紹，影響甚大。蘇報案發生後，被上海租界當局判刑二年。一九〇五年病死獄中。今有《鄒容文集》。

撰成《革命軍》宣傳革命

戴敦邦畫譜·辛亥革命人物

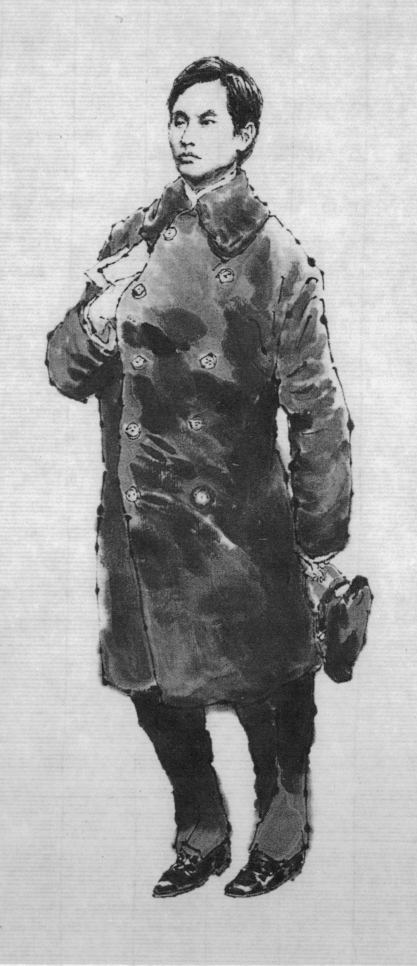

戴敦邦畫譜·辛亥革命人物

蔣翊武

（一八八五—一九一三）中國民主革命烈士。原名保襄，字伯夔，湖南澧州（今澧縣）人。湖南常德師範學校肄業。一九〇六年（清光緒三十二年）在上海入中國公學學習，並加入同盟會。一九〇九年（宣統元年）入湖北新軍，參加群治學社，次年改組爲振武學社，被推爲社長，與共進會合作，任湖北革命軍總指揮，部署新軍起義。十月九日得悉漢口機關被破壞，決定當夜起義。十日武昌起義爆發，任湖北軍政府軍事顧問。十一月漢陽失守，代黃興任戰時總司令。袁世凱竊國後，被調至北京授高等軍事顧問，又授陸軍中將，加上將銜，均峻拒不受。一九一三年七月在湖南參加討袁戰役，失敗被捕，九月在桂林就義。

湖北革命軍總指揮

戴敦邦畫譜·辛亥革命人物

戴敦邦畫譜·辛亥革命人物

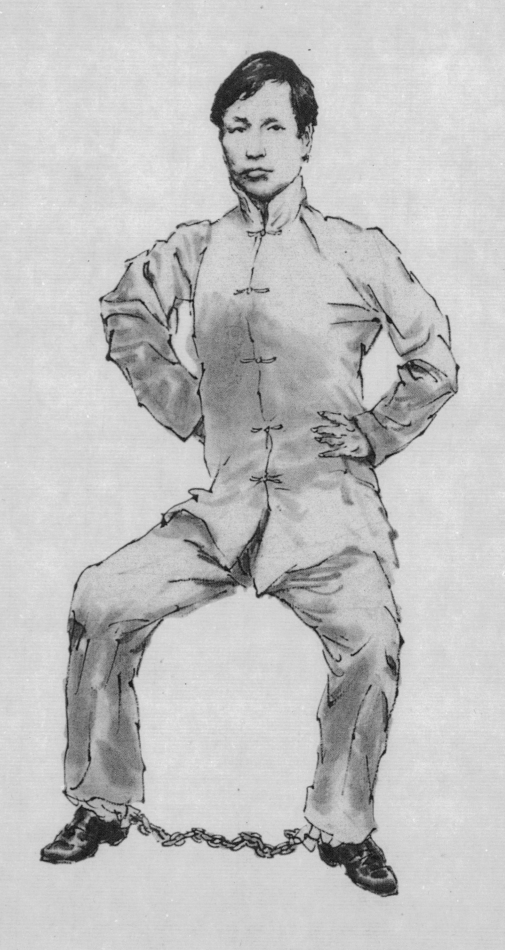

朱執信

（一八八五—一九二〇）中國民主革命家。原名大符，原籍浙江蕭山（今杭州市蕭山區），生於廣東番禺（今廣州）。一九〇四年（清光緒三十年）官費留學日本，次年參加同盟會。為《民報》撰文，與改良派論戰。一九一〇年（宣統二年）與趙聲、倪映典等發動廣州新軍起義。次年參加廣州起義（黃花崗之役）。武昌起義時，在廣東發動民軍起義。廣東軍政府成立，任總參議。一九一三年參加討袁，加入中華革命黨。五四運動後在上海辦《建設》雜誌，擁護孫中山，堅持革命。一九一七年護法運動中，任孫中山大元帥府軍事聯絡等職。一九二〇年赴廣東策動桂系軍隊反正，在虎門被殺害。有《朱執信集》。

廣東軍政府總參議

戴敦邦畫譜·辛亥革命人物

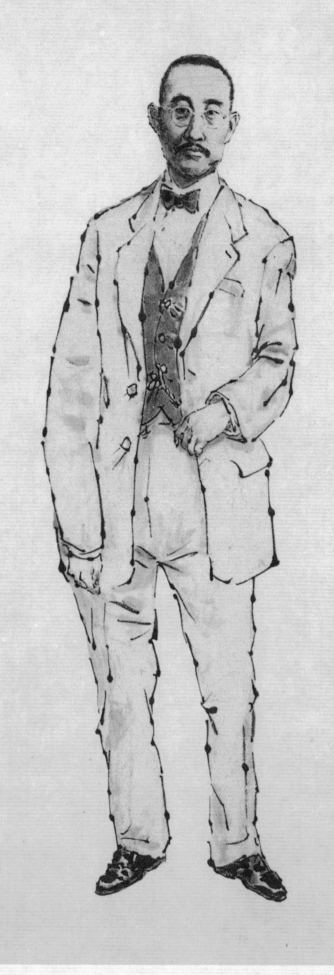

戴敦邦畫譜·辛亥革命人物

熊秉坤

（一八八五—一九六九）湖北江夏（治今武漢）人，字載乾。清末投湖北新軍第八鎮工程第八營，後升正目。加入共進會，任營總代表。一九一一年（宣統三年）十月十日在漢口率衆發難，打響武昌起義第一槍。被推爲民軍第五協統領，後改爲第五旅旅長。一九一三年在南京參加討袁失敗，流亡日本。次年加入中華革命黨。護法運動時，任廣州大元帥府參軍。一九二七年參加北伐，後長期任國民政府參軍。一九四六年退職。新中國成立後，任中南軍政委員會參事、湖北省人民政府委員，是第二至四届全國政協委員。

打響武昌起義第一槍

熊秉坤

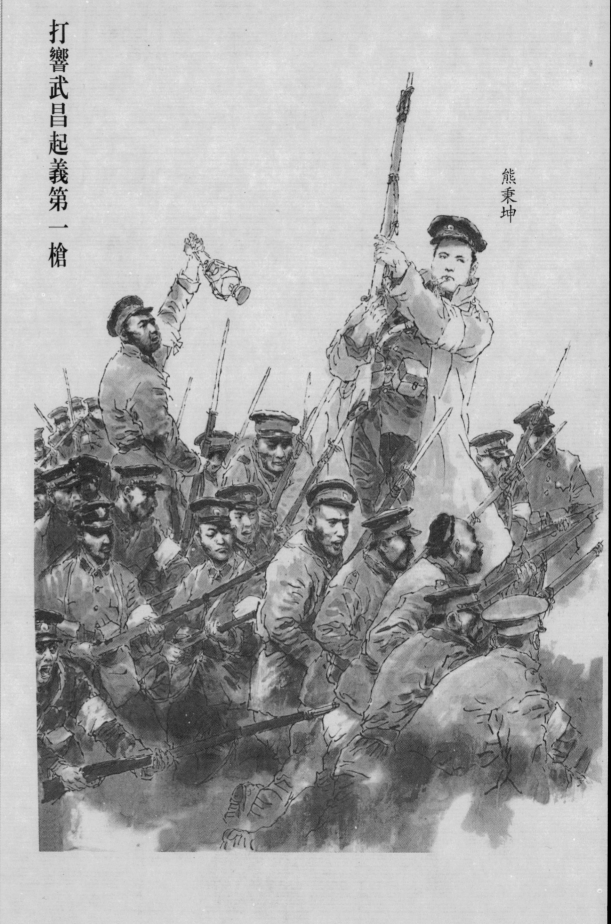

戴敦邦畫譜・辛亥革命人物

戴敦邦畫譜・辛亥革命人物

熊克武

（一八八五—一九七〇）字錦帆。四川井研人。一九〇三年（清光緒二十九年）赴日學軍事。在日本加入同盟會。一九〇六年回國，次年返四川，以四川省同盟會主盟人身份領導江安、瀘州、成都等地武裝起義，均歸失敗。後赴日購械，一九〇九年（宣統元年）又發動廣安、嘉定起義，失敗。一九一一年參加黃花崗起義。辛亥革命後任蜀軍總司令、第五師師長。一九一三年在重慶舉兵討袁，失敗後流亡日本。一九一五年到雲南與蔡鍔等聯合反袁，次年率軍入四川，重整舊部，改編地方軍為五個師，自任第一師師長，兼任重慶鎮守使。一九一八年驅逐劉存厚而任四川督軍。一九二〇年驅雲貴軍出四川後辭去督軍職。一九二三年受孫中山命任四川討賊（曹錕）軍總司令。一九二四年當選為國民黨中央執行委員。一九二五年為蔣介石監禁於虎門達兩年之久。一九二七年後歷任國民黨政府委員、執行委員、監察委員。一九四九年解放軍進軍四川時公開聲明支持中華人民共和國。解放後任西南軍政委員會副主席，一、二、三屆全國人民代表大會代表及常務委員會委員，並任中國國民黨革命委員會中央副主席。

蜀軍總司令第五師師長

戴敦邦畫譜·辛亥革命人物

戴敦邦畫譜·辛亥革命人物

一三七

一三八

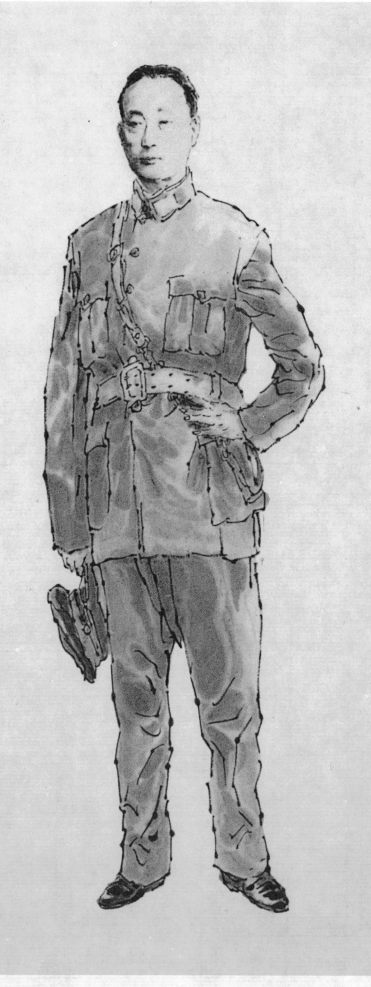

方聲洞

（一八八六—一九一一）中國民主革命烈士。字子明，福建侯官（今福州）人。一九〇二年（清光緒二十八年）入日本東京成城學校習陸軍，次年參加拒俄義勇隊（後改爲軍國民教育會）。一九〇五年參加中國同盟會。次年轉入千葉醫學專門學校學習。曾任中國留日學生總代表、同盟會福建支部部長。經常回國聯絡黨人，策劃反清革命，秘密運送軍火到廣州。一九一一年（清宣統三年）四月參加同盟會廣州起義，隨黃興攻打總督衙門和督練公所，中彈犧牲，爲黃花崗七十二烈士之一。

參加廣州起義與家人訣別

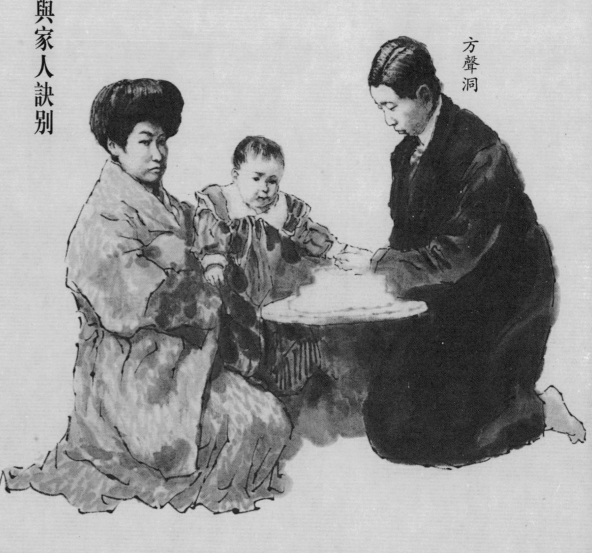

方聲洞

戴敦邦畫譜·辛亥革命人物

戴敦邦畫譜·辛亥革命人物

喻培倫

（一八八六—一九一一）中國民主革命烈士。字雲紀，四川內江人。一九〇五年（清光緒三十一年）留學日本，一九〇八年參加同盟會。專力製造炸彈，先後到漢口、北京謀劃暗殺兩江總督端方和攝政王載灃，未成功。一九一一年（宣統三年）參加廣州起義（黃花崗之役），炸開總督衙門後牆，又往攻督練公所，彈盡力竭，被捕犧牲。

参加同盟會專力製造炸彈

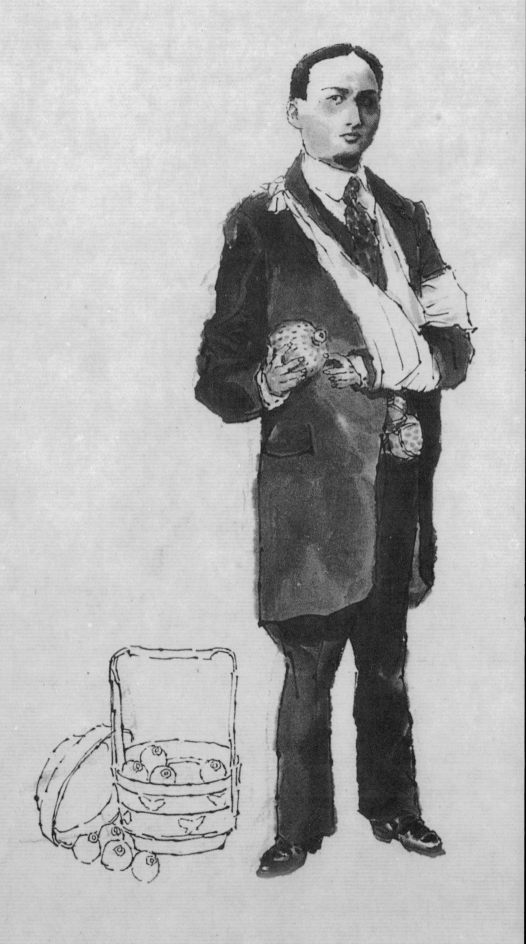

戴敦邦畫譜·辛亥革命人物

戴敦邦畫譜·辛亥革命人物

蔡濟民

（一八八六—一九一九）原名國楨，字幼香，一作幼襄。湖北黃陂人。早年入湖北常備軍左協第一鎮當兵，後肄業仁字齋。一九〇五年（光緒三十一年）常往日知會閱書報、聽演講。次年入四十一標群治學社，後又入共進會、文學社、同盟會，並任同盟會湖北分會參議部長。積極促成文學社、共進會的聯合，運動軍隊準備起義。一九一一年十月十日率二十九標呼應工程營進行首義，成為首義軍中革命中心人物。後擁黎元洪出任都督，自領軍政事務。黃興來漢督師時任經理部副部長。一九一二年袁世凱授以陸軍中將、勳二位，堅辭不受，養疴杭州。一九一三年暗中主持湖北反袁，失敗後潛赴日本，加入中華革命黨。一九一五年任湖北討袁軍司令長官，在湖北各地組織反袁鬥爭。一九一七年被孫中山委任為鄂軍總司令。一九一九年一月在利川遇害。

一四二　一四一

任同盟會湖北分會參議部長

戴敦邦畫譜·辛亥革命人物

戴敦邦畫譜·辛亥革命人物

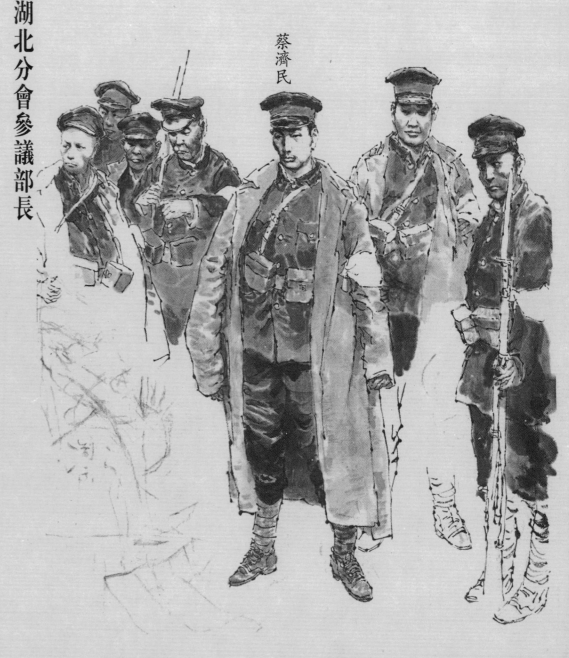

蔡濟民

董必武

（一八八六—一九七五）中國無產階級革命家，中國共產黨的創始人之一，中華人民共和國領導人。原名賢琮，字潔畬，號璧伍，又名用威，湖北黃安（今紅安）人。一九一一年加入同盟會，參加辛亥革命。一九一四年留學日本，一九一七年畢業於東京私立日本大學。一九二〇年秋與陳潭秋在武漢建立中國共產黨早期組織。一九二一年七月出席中國共產黨第一次全國代表大會。一九二四年國共合作後，領導籌建國民黨湖北省黨部，並任國民黨中央執行委員會候補委員，湖北省政府農工廳長。一九二八年赴莫斯科學習。一九三二年回國，後任中華蘇維埃共和國中央執行委員兼臨時最高法庭主任。長征到陝北後，任中共中央黨校校長。抗日戰爭時期是中共同國民黨談判的代表之一，後任中共中央南方局副書記、中央財經部部長、華北局書記、華北人民政府主席。新中國成立後，歷任政務院副總理兼政法委員會主任、最高人民法院院長、全國政協副主席、中共中央監委會書記、中華人民共和國副主席、代理主席、全國人大常委會副委員長。參與新中國第一部憲法的起草和修改工作。是中共第六屆中央委員、第七至九屆中央政治局委員、第十屆中央政治局常委。著作和詩詞分別收入《董必武選集》、《董必武詩選》。

出席中國共產黨第一次全國代表大會

戴敦邦畫譜・辛亥革命人物

戴敦邦畫譜・辛亥革命人物

林覺民

（一八八七—一九一一）中國民主革命者。字意洞，號抖飛，又號天外生，福建閩縣（今福州）人。十四歲進福建高等學堂，畢業後到日本留學，加入同盟會，從事革命活動。一九一一年（清宣統三年）得黃興、趙聲通知，回國約集福建同志參加廣州起義（黃花崗之役），隨黃興攻打總督衙門，受傷被捕，從容就義。爲黃花崗七十二烈士之一。遺作《絕筆書》，感情深摯，充滿爲國犧牲的革命精神。

遺作《絕筆書》感情深摯

戴敦邦畫譜·辛亥革命人物

戴敦邦畫譜·辛亥革命人物

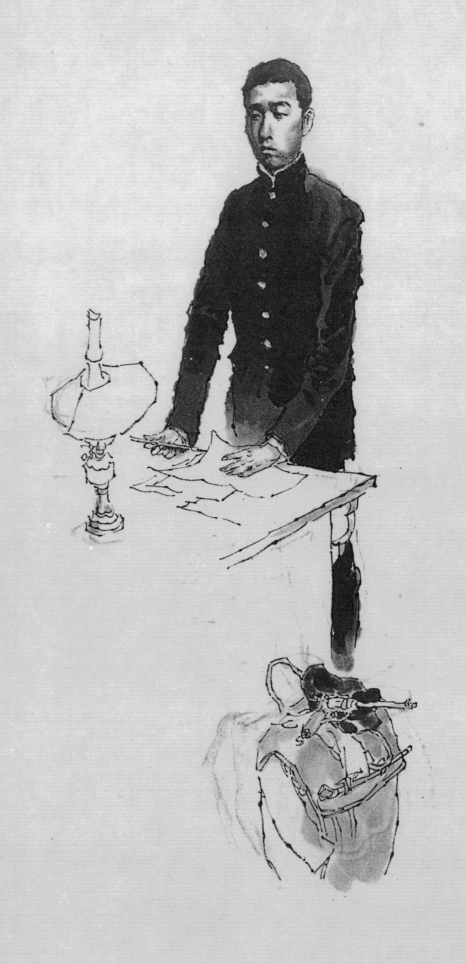

焦達峰

（一八八七—一九一一）中國民主革命烈士。原名大鵬，字鞠蓀，湖南瀏陽人。一九〇四年（清光緒三十年）入長沙高等普通學堂預備科肄業。一九〇六年參加萍瀏醴起義，失敗後去日本留學，參加同盟會。次年與張百祥、孫武等在東京組織共進會。一九〇九年（宣統元年）和孫武回國，分頭在湘、鄂間活動。一九一一年武昌起義後，和陳作新於十月二十二日率領新軍攻占長沙，次日成立湖南軍政府，被推爲都督。三十一日立憲派譚延闓策動新軍管帶梅馨發動兵變，與副都督陳作新同時被害。

湖南軍政府都督

戴敦邦畫譜·辛亥革命人物

戴敦邦畫譜·辛亥革命人物

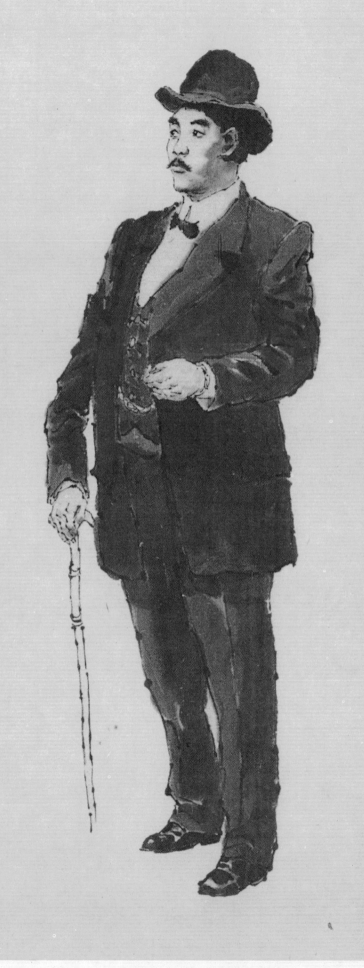

許崇智

（一八八七—一九六五）廣東番禺（今廣州）人，字汝爲。早年入福建船政學堂，後保送日本陸軍士官學校。畢業回國後，任福建武備學堂教習、講武堂總教習、新軍第十鎮第二十協協統。一九一一年（清宣統三年）十一月響應武昌起義，參加福建光復。南京臨時政府成立，任師長和福建北伐軍總司令，「二次革命」中通電討伐袁世凱，被推爲福建討袁軍總司令，失敗後走日本。一九一四年加入中華革命黨，任軍務部長。一九一七年參加護法運動，任孫中山大元帥府參軍長、粵軍第二軍軍長。後參加驅逐桂系軍閥、討伐陳炯明諸役，擢建國粵軍總司令。後歷任國民政府委員兼軍事部長、國民黨中央監察委員、廣東省政府主席等。一九三五年任南京國民政府監察院副院長。一九四一年底日本攻陷香港，被俘，拒絕出任僞職。抗戰勝利後寓居香港。後被蔣介石聘爲「總統府」資政。

孫中山大元帥府參軍長

戴敦邦畫譜・辛亥革命人物

戴敦邦畫譜・辛亥革命人物

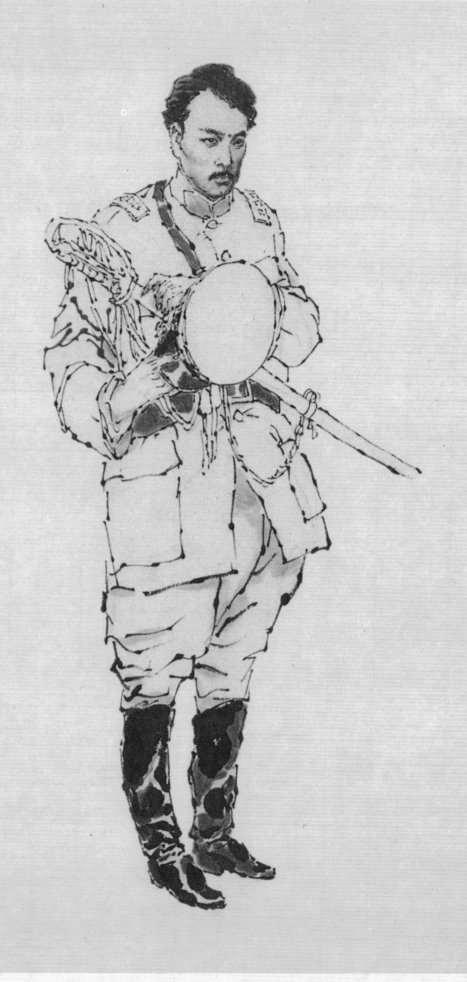

蔣介石

（一八八七—一九七五）浙江奉化人，乳名瑞元，譜名周泰，學名志清，後改名中正，字介石。一九〇七年保定陸軍速成學堂肄業，次年去日本學習軍事，加入同盟會。一九一〇年畢業於日本振武學校。一九一一年辛亥革命後回國，任滬軍團長。後加入中華革命黨，參與護國戰爭。一九二三年，被孫中山任爲大元帥府大本營參謀長。同年八月赴蘇聯考察。一九二四年國民黨改組後任黃埔軍校校長、國民革命軍第一軍軍長。一九二六年任國民黨中央執行委員會常委會主席、組織部長，國民政府軍事委員會主席，國民革命軍總司令等職。一九二七年在上海發動四一二反革命政變。南京國民政府成立後，歷任軍事委員會委員長、中央政治委員會議主席、行政院長和政府主席兼陸海空三軍總司令。九一八事變後，在正面戰場上開展對日作戰，又堅持「攘外必先安內」，進行反共內戰。一九三六年西安事變後，接受第二次國共合作，共同抗日。抗戰時期，任國民黨總裁，同盟國中國戰區最高統帥。抗戰勝利後，命令軍隊向解放區發動進攻。一九四八年任「總統」。一九四九年內戰失敗後辭去總統職務，後去臺灣，任「中華民國總統」和國民黨總裁。表示要以「三民主義建設臺灣」，「反共復國」。一九五四年十二月與美國簽訂《共同防禦條約》，但堅持一個中國，始終反對「臺灣獨立」、「國際托管」。著有《中國之命運》、《蘇俄在中國》等。

『中華民國總統』國民黨總裁

戴敦邦畫譜·辛亥革命人物

戴敦邦畫譜·辛亥革命人物

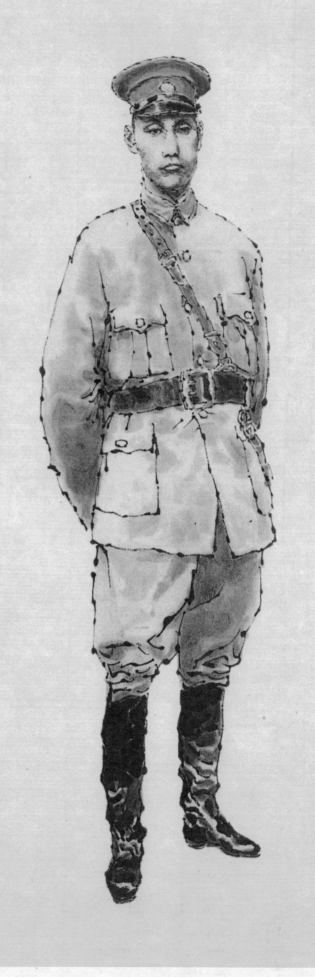

戴季陶

（一八九〇—一九四九）浙江吳興（今湖州）人，名傳賢，號天仇。早年留學日本，參加同盟會。辛亥革命後在上海經營交易所。後投奔孫中山。一九二〇年曾參加籌建上海的中國共產黨早期組織，後退出。一九二四年任國民黨中央宣傳部長。一九二五年參加西山會議派活動，並發表《國民革命與中國國民黨》、《孫文主義之哲學基礎》等文章，歪曲孫中山學說的革命內容，反對共產黨和工農運動，為蔣介石發動反革命政變製造輿論。一九二七年南京國民政府成立後，曾任考試院院長。一九四八年任國史館館長。後在廣州自殺。

戴敦邦畫譜・辛亥革命人物

國民黨中央宣傳部長

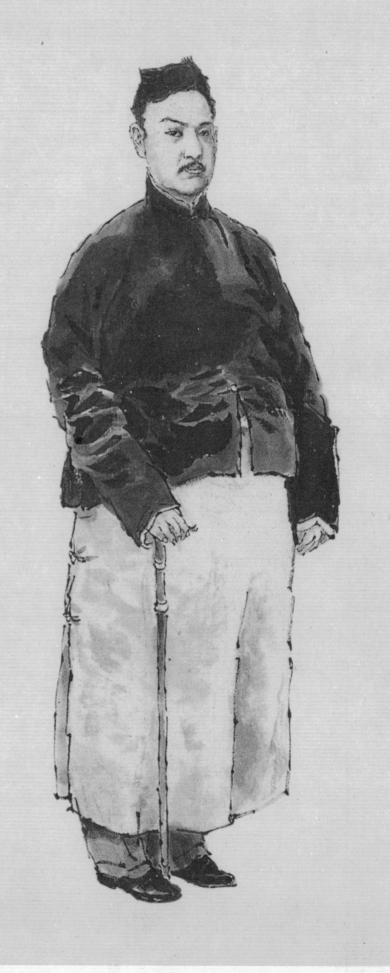

戴敦邦畫譜・辛亥革命人物

宋慶齡

（一八九三—一九八一）中華人民共和國領導人，愛國主義、民主主義、國際主義、共產主義戰士。廣東文昌（今屬海南）人，生於上海。畢業於美國衛斯理女子學院。一九一四年任孫中山秘書，一九一五年和孫中山結婚。一九二五年孫中山逝世後，繼續堅持聯俄、聯共、扶助農工的三大政策。爲國民黨第二至六屆中央執行委員，武漢國民政府委員。一九二七年去國外，在蘇聯和歐洲期間，兩次當選爲反帝國主義同盟大會名譽主席，後又成爲世界反法西斯委員會主要領導人。抗日戰爭時期，在香港組織保衛中國同盟，支持共產黨領導的抗日鬥爭，揭露國民黨反動派對日妥協投降、對內反共反人民的政策。抗戰勝利後，在上海創建中國福利基金會。一九四八年任中國國民黨革命委員會名譽主席。次年出席全國政協第一屆全體會議，當選爲中央人民政府副主席。並先後當選爲世界保衛和平委員會執行局委員，亞洲及太平洋區域和平聯絡委員會主席。還長期擔任全國婦聯名譽主席、中國人民保衛兒童全國委員會主席、中國福利會會長。一九八一年五月加入中國共產黨，並由第五屆全國人大常委會授予中華人民共和國名譽主席。主要著作編爲《宋慶齡選集》。

戴敦邦畫譜·辛亥革命人物

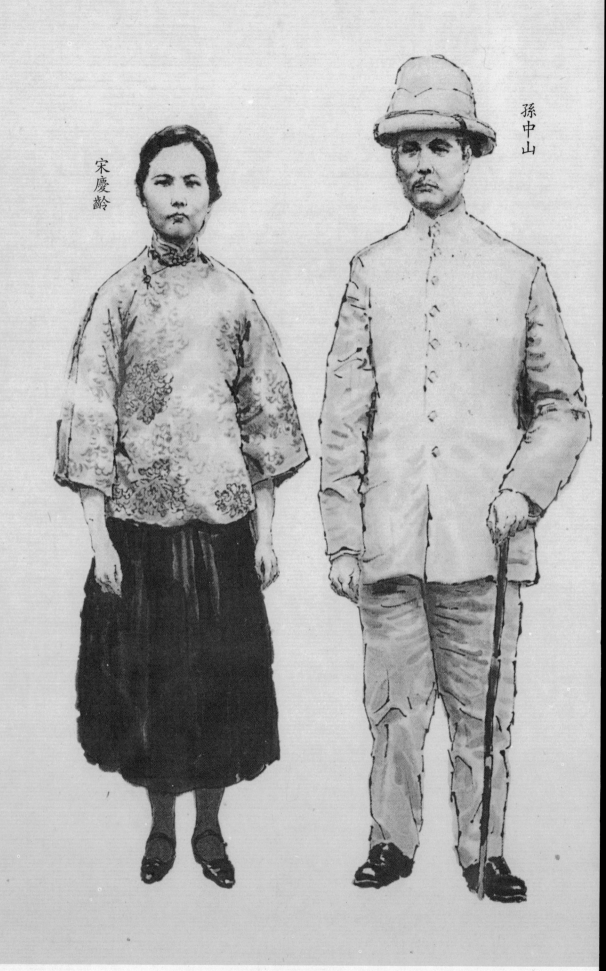

宋慶齡

孫中山

戴敦邦畫譜·辛亥革命人物

溥　儀　（一九〇六—一九六七）清朝末代皇帝。愛新覺羅氏，字浩然。滿族。光緒帝侄，醇親王載灃子。一九〇八年登位，年號宣統。一九一二年二月被迫退位。一九一七年張勛曾擁其復辟，僅十二天即失敗。一九二四年十一月被廢除帝號逐出宮。一九二五年移居天津。一九三二年在侵華日軍策劃下任僞滿洲國「執政」，一九三四年稱「滿洲帝國皇帝」。一九四五年日本投降後，被蘇聯紅軍俘獲。一九五〇年八月被移交中國政府。一九五九年特赦釋放。一九六一年後任全國政協文史資料研究委員會專員、全國政協委員。著有《我的前半生》。

戴敦邦畫譜・辛亥革命人物

清朝末代皇帝

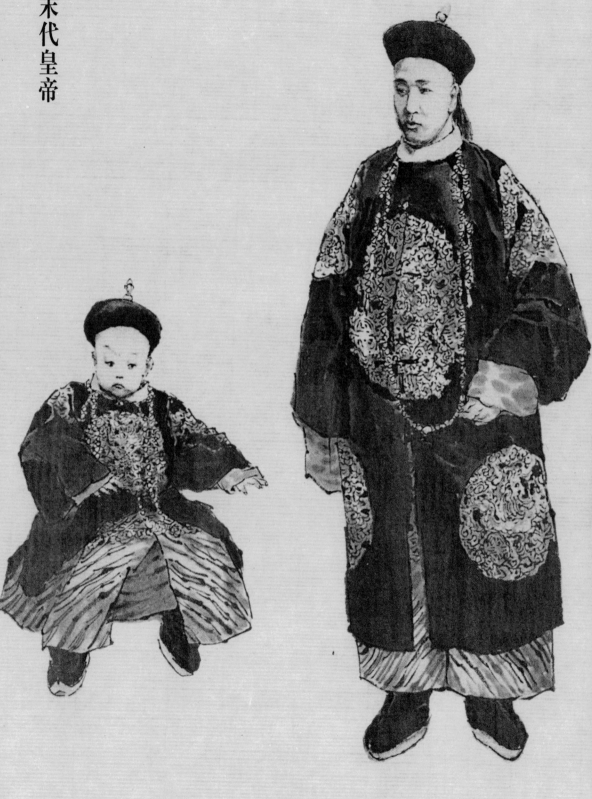

黃花崗七十二烈士

一九一一年（清宣統三年）四月二十七日同盟會在廣州起義，喻培倫、林時爽、方聲洞、李文甫、林覺民、徐廣滔等一百餘人英勇犧牲。後由潘達微等出面請當地慈善機構廣仁善堂收殮死難者屍體，得七十二具，葬於黃花崗，史稱『黃花崗七十二烈士』。一九一二年五月十五日，在南京各界舉行的黃花崗戰役烈士追悼大會上，黃興親自撰寫輓聯：七十二健兒酣戰春雲湛碧血，四百兆國子愁看秋雨濕黃花。

圖書在版編目(CIP)數據

戴敦邦畫譜·辛亥革命人物/戴敦邦作;戴紅儒編.—
上海:上海辭書出版社,2011.8
ISBN 978-7-5326-3462-0

Ⅰ.①戴... Ⅱ.①戴...②戴... Ⅲ.①中國畫:人物畫—作品集—中國—現代 Ⅳ.①J222.7
中國版本圖書館CIP數據核字(2011)第129210號

供稿:戴家樣藝術畫廊

ISBN 978-7-5326-3462-0

戴敦邦畫譜·辛亥革命人物

戴敦邦作　戴紅儒編

責任編輯　祝振玉
裝幀設計　戴紅儒

上海辭書出版社　出版、發行
(上海市陝西北路457號　郵政編碼:200040)
電話 (021-62472088)　www.ewen.cc　www.cishu.com.cn

印刷　杭州蕭山古籍印務有限公司
開本　680×1230　1/6　印張　三三
版次　二○一一年八月第一版
　　　二○一一年八月第一次印刷
ISBN 978-7-5326-3462-0/J·275
定價　貳佰玖拾捌元

如發生印刷、裝訂質量問題,讀者可向工廠調換
聯繫電話:0571-82211100

七十二健兒酣戰春雲湛碧血

一六一